书法拾粹

阮元诗书画印选　书法拾粹

阮元在中国书法史上有着特殊的地位，至今鲜为人知，有学者认为是为阮元『三朝阁老、九省疆臣』的『官』声和『士林山斗、一代通儒』的『名』声所掩。

首先，阮元是一个书法理论家。阮元作为乾嘉学派的集大成者，在金石学领域亦有研究和较大贡献，曾和毕沅同纂《山左金石志》、自纂《两浙金石志》、《积古斋钟鼎彝器款识》、《华山碑考》等。由于金石学与书学的关系紧密，深受汉学浸润的阮元，就曾以大量珍贵的金石文字资料的考据和『书法变迁』源流的考辨，厘正『流派之混淆』，著《南北书派论》和《北碑南帖论》，其重要贡献在于：第一次在中国书法史上将书法分为碑、帖两大流派。第一次从宏观的角度考察书法的形成及发展历史，详述了其源流兴衰和嬗递关系。他力探书源，从理论上总结、分析书法的发展，首开倡导碑学之先河。同时，他在肯定书法史上存在两派的同时，虽主观上偏向北派，认为北派是中国书法的主流，但他对碑、帖的评价较为公允，承认碑、帖各有千秋：『南派乃江左风流，疏放妍妙，长于启牍。……北派则是中原古法，拘谨拙陋，长于碑榜。』突显了他『实事求是』的治学的精神。

其次，阮元是一位有成就的书法家。在提出书法理论，倡导碑学的同时，并辅之以实践，留下了不少墨迹，其书法醇雅清古，独出风采，驾驭笔墨，运用自如，不失为一代书法名家。其真、草、隶、篆多有佳作：隶尚《石门颂》，隶书《节临乙瑛碑轴》惟妙惟肖，既不失《乙瑛碑》的原来面貌，又体现了阮元自己的隶书特征；在杭州西湖摹窠『诂经精舍』四字，纵横排荡，『无一不神会此碑』；《无量寿佛经》为磁青纸金丝栏泥金隶书，精谨纯雅。三国吴的《天发神谶碑》摹本甚多，其中以阮元所摹最为著名。阮元的行书也非同一般，用笔纯熟而有力，他的《百玲珑石诗轴》字字独立，或凝重、或飘逸，笔断间连，各具神态：《题奕冈留春小舫图》法帖，使转纵横，法度严谨，结构平稳，间蕴清远，《望君山庐山雪诗轴》，出入规矩，端正方严，字里行间透露出欧字的气息。阮元所拓宋本《石鼓文》也广为流传，亲手以篆所录，每一鼓文后有注文，同被金石学家『视为瑰奇之物』。伊秉绶《扬州府学重刻石鼓文跋》记其事：『岐阳石鼓文，惟宁波天一阁所藏北宋拓较今本完好之字多，阮中丞芸台先生视学浙江时曾刻置杭州府学，今重摹十石，置之扬州府学。大儒好古，嘉惠艺林，洵盛事也』。后人对阮元的书法有较高的评介，清任崇耀在其《石渠随笔跋》中说：『文达所作书，郁盘飞动，间仿《天发神谶碑》。』清方朔《枕经堂题跋》跋《石门颂》云：『此碑近日学者少，得者亦少。』姜玉谿先生藏有阮文达公旧赠一联，波澜无二，始之公之寝馈馈于此刻者久矣。』今撷上阮元部分书法作品以供书家与书法爱好者品赏，其『用笔之意』，或许不无裨益。阮元强调『学书在玩味古人法帖，悉知其用笔之意，乃为有益。』

四〇

书法拾粹

题浮岚暖翠天际乌云两面石研屏

君漠梦去诗仍左流入坡仙长卷内有
诗有帖却无图红日乌云谁敢绘黄
鹤山樵画翠岚酷似鸥波染螺黛
馀情更画之背两重山明雪瓒缠缫
楷收藏恐宗元可怜逗眼皆电烟石知
一片苍山石石画梦传几百年
题浮岚暖翠天际乌云两面石研屏
阮元
火紫老表姪

游黑龙潭看唐梅二律

游黑龙潭看唐梅二律
千岁梅花千尺潭春风先到彩云南
香吹紫凤龟兹笛影伴天龙石佛龛
玉斧曾遭围外劓骊珠常向水中探
秖嗟李杜无题句不与通仙季迪跌
铸石心膂宋南府玉冰魂魄古梅花边
功自壤鲜于仟仙树遂归南诏家今日
太平多雨露当年万里隔阳烟云老
龙以见三沧海试与香林较集华
丁亥冬作
翠往共人元

四一

泊舟语溪登吾亭

阮元诗书画印选

书法拾粹

四二

九日次少陵韵赠文小坡员外自吴门来游竹西

剩宗舫入湖宿万柳堂

阮元诗书画印选

书法拾粹

有唐一代碑版多是北派以褚歐二家為正宗歐出于北魏
周齊隋興虞之南派到兼江河北派出于索靖之隸法何嘗
出於鍾王凡字中微筆隸意者皆是此派此碑在唐已
玉闕元矣兩第十葉掃字和字猶存隸意興登善之
常帶隸意者淵源顯見又柳誠懸書法淵源出於
此等碑版靜觀此碑上興褚薛及北朝諸碑相承下與
誠懸各碑相貫終唐之世以及閑成石經未有不沿於歐褚
者吾園日園帖盛而碑版晦碑版晦而書法派衰此等舊
碑在世猶可印證吾言再數百年無知之者矣
偏蘭諸遂良三字佃審褚蘭斯遂良二字紙本扣連非蘭此碑有褚
字龙不雁有遂良二字此或径褚之他碑內晶爵末有欲终亦而見黄庭肖旁
魏楼梧不見於宇相世茅表笙微傳微子抒瑜善草隸以筆玄傳其
子華及錫辟楼梧之年在其必是書派端出于褚之也
又定空等字內皆有隸
恋內之別也
嘉慶廿四年三月徑
春湖中丞廣得湯此碑南寔清静聊識册尾揚州阮元

竺林所鉞

跋唐魏栖梧书《善才寺碑》

余有嗜古之癖所藏竝兒鍾
鼎金石雖筆篆隸書而羅
之尺寸形制竽末能以致古
博古圓具繪之也
鈎畫精微豪髮畢肖梓人
抱之雅同此廝以所藏者皆
孝繪之助槌榻之所石及且
主玉良者也夫荒一而已藥之
入書寫千百之矣由此收羅
日富摹棐日多展卷三摩
丙子春阮元題
學何嵩岁之

为《求古精舍金石图》题跋

《石渠宝笈》黄公略传

阮元诗书画印选

书法拾粹

四四

黄公望侨学多才经史九流无不通晓淅西虞访使徐玐
雁为揉未几弃去改名坚自号大痴道人隐於杭往来
三吴与曹知白及方分萝月影冷风敬张三丰友善其
画自王摩诘董北苑僮巨然而下无不探讨一洗请宋工習
時登高楼诺云云出没以抱其朦故其所军潇瀟绝偏也
作坐大兄属出

阮元

名刺

阮元诗书画印选

书法拾粹

四五

暮坐宗舫游万柳堂

春深何處古人情十幅輕帆罣兩晴萬樹桃
花萬楊柳南汇春冶枕湖清
兄弟相邀共放舟湖中遊過又芳洲絕勝
十日小樓坐不見一人間待愁
庚子莫春坐宗舫遊萬柳堂復入江回真州看桃
花同敬齋慎齋兩弟并子孔厚

伯元

阮元

朱夫人

阮元诗书画印选

书法拾粹

四六

和赵松雪《万柳堂》七律原韵

古篆字有格其格長而狹漢
隸碑所以橫密字上下多空者
用篆格寫隸字也唐碑挌正
方乃鍾王所書反似今人之書
踈行密字何也
鐵梅年大人屬書
阮元

书赠铁保条幅

致毕沅函

太平圩万柳堂水退一首

农夫墨守似公羊 未许阳矦破柳堂 石拔竟同
斋印墨榻存惟见 鲁灵光 风摧蘋藻连
隄绿日晚芙蕖 並蒂香来岁障田祝丰
蕧此间方是太平乡 太平隄圩水退 伯元

阮元诗书画印选

书法拾粹

四七

善夫二兄同年巡阅两金川旧
地营伍诗寄示并寄成都
阿文成公祠堂碑记奉若二律
成都丞相有祠堂
圣代功名遇汉唐西蜀偏安
愧诸葛吐香金服胜汾阳
将军枌墨氏乘拜节度
传家俎豆长我昔侍
以偿末坐 文孙皆是弟元行

年愚弟阮元书

书寄那彦成（善夫）诗

学如逆水行舟稍纵即逝　心似平原走马易放难追

阮元诗书画印选

书法拾粹

四八

六子三孙满庭爱日　一琴十鼓两袖清风

六子三孙满庭爱日

岑云居书

一琴十鼓两袖清风

柏志老人书于怡志林宗

阮元诗书画印选

书法拾粹

爱敬古梅如宿士 招呼明月到芳尊

爱敬古梅如宿士 招呼明月到芳尊

时在戊申上春正月八日芸帖老人阮元书于古梅盦

春风大雅能容物 秋水文章不染尘

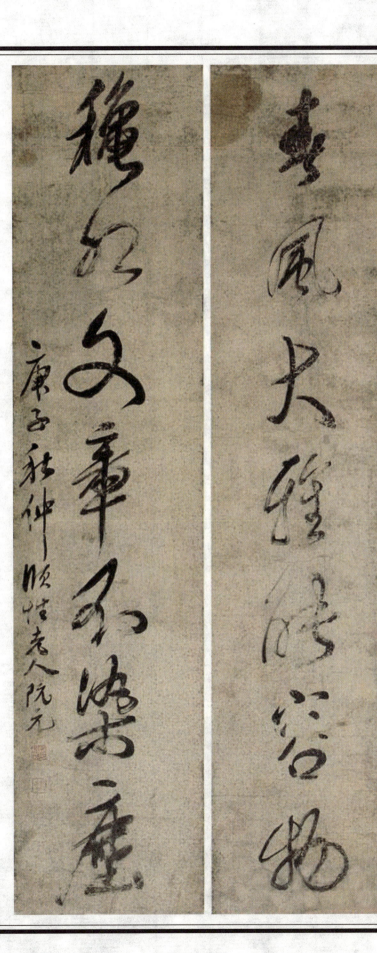

种竹又栽梅不染尘 春风大雅能容物

庚子秋仲颐性老人阮元

四九

庭虚只放溪云度　水浅不妨松影长

春原世長兄屬書

庭虛秖放溪雲度

水淺不妨松影長

世昌弟阮元

阮元诗书画印选

书法拾粹

凉意转生高午后　清光多在嫩晴时

滌生一兄屬

凉意轉生高午後

清光多在嫩晴時

頤性老人阮元

阮元诗书画印选

书法拾粹

五一

深缘定自闲中得　妙用还从乐处生

未闻乐事心先喜　每见奇书手自抄

阮元诗书画印选

书法拾粹

铁石梅花清气概　山川香草自风流

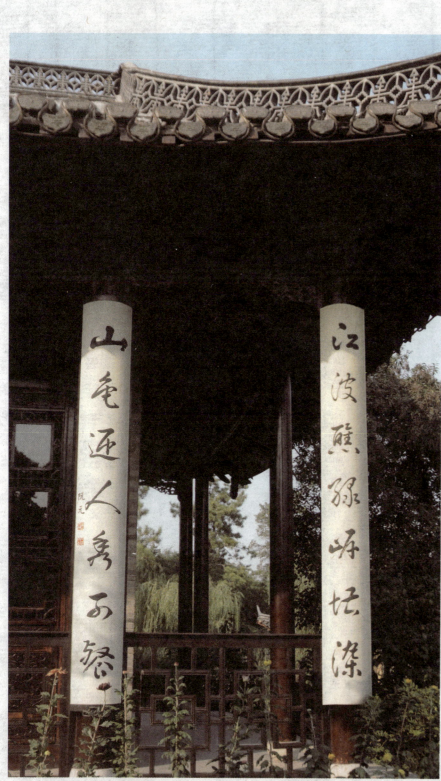

江波醮绿岸堪染　山色迎人秀可餐

五二

水能性淡为吾友　竹解心虚是我师

阮元诗书画印选

书法拾粹

五三

随遇自生欣朗日和风入怀抱　静观可娱乐崇兰修竹有情文

满架图书小邹鲁　一家和乐古唐虞

雅抱相於兰契室　清游合有竹林贤

阮元诗书画印选

书法拾粹

五四

满架图书小邹鲁
一家和乐古唐虞
阮元

雅抱相於蘭契室
清遊合有竹林賢
芸臺阮元

尊前俱是蓬莱守 笔下还为鲁直书

尊前俱是蓬莱守

笔下还为鲁直书

阮元诗书画印选

书法拾粹

五五

抚景为怀风月主 及时修学圣贤心

及时修学圣贤心

抚景为怀风月主

五岳圭稜河海气象 六经根底文史波澜

補園五兄 屬書

五嶽圭稜河海氣象

六經根底文史波瀾

颐性老人阮元

阮元诗书画印选

书法拾粹

五六

商湯宰相蒸嘗百世

漢壽亭侯俎豆千秋

阮元

商汤宰相蒸尝百世　汉寿亭侯俎豆千秋

垂藤扫幽石　修竹引薰风

风标想见瑶台鹤　清均如听渌水琴

阮元诗书画印选

书法拾粹

五七

垂籐掃幽石　修竹引薰風

壽臺先生鑒

阮元

阮元诗书画印选

书法拾粹

五八

考古超韩柳　传经比向歆

孝古超韓柳
傳經比向歆

楚槙相年世長

阮元

蓄素守中如月之曙　超心鍊冶犹鑛之金

阮元书

考雅同居东阢地 摛文独学北朝碑

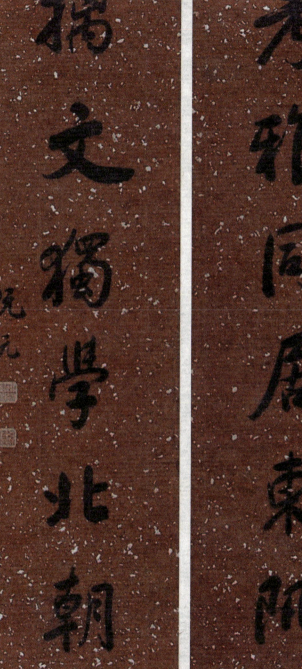

阮元诗书画印选

书法拾粹

五九

杯小倾花露 池深贮麝煤

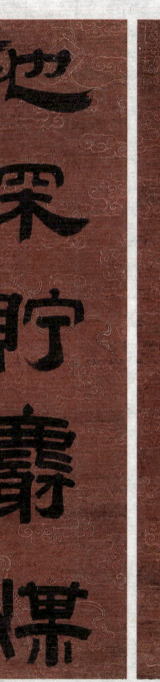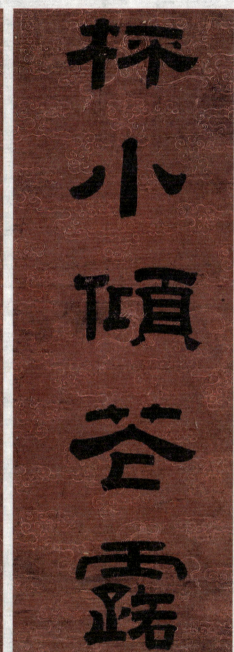

含和履中驾福乘喜　年丰岁熟政乐民仁

含和履中駕福乘喜

羊豐歲熟政樂民仁

春膔觀崒公祖暨政

願性老人阮元書

博闻强识敦行不怠　恭敬搏节复让明礼

樆山屬書

博聞彊識敦行不怠

恭敬搏節復讓明禮

阮元

阮元诗书画印选

书法拾粹

六〇

草迎金埒马
花醉玉楼人

阮元诗书画印选

书法拾粹

六一

素襟不可易　清琴时以思

阮元诗书画印选

书法拾粹

六二

叙出玉台徐孝穆　吟成渔具陆天随

叙出玉臺徐孝穆

吟成渔具陆天随

甲午春書本

山氏侍诏新休匹之

阮元

与古为稽随兴所适　天怀若水春静於年

與古為稽隨興所適

天懷若水春靜於年

阮元书赠钱泳联

金粟旧藏宜虎仆　金台新样试龙宾

读书似画求生面　作吏如诗有别才

阮元诗书画印选

书法拾粹

六三

蘧學元先生

讀書似畫求生面

作吏如詩有別才

阮元

金粟舊藏宜虎僕

金臺新樣試龍賓

阮元

隶摹孔宪碑西狭颂

阮元诗书画印选

书法拾粹

六四

正定经字愿亲写　风流诗酒屡出奇

主要大字

正宣经字顾亲寫
風流詩酒屢出奇

梅窗先生吴越王孫巳隸書屬今第一妓褛詞翰欲逯

手寫之蘇學士詩云風流越王孫詩酒屢出奇圓襲爲偶句

乾隆石經寫爲隸體元摸句以贈香蔡中郎嘗正定經文

嘉慶元年冬阮元書

脩身踐言龍德而學不至㱟㱟浮游塵埃之外曠焉記而不俗郡將嘉其所履前後名聘翻爾束帶弘論窮理直道

孔宪碑

伯龍天姿明敦詩悦禮膺禄美厚繼世郎吏多而宿衛翁典城有阿鄭之化是呂三蔚荷守羨黃龍嘉禾甘露

西狭頌　乙未春三月　頤性老人阮元

阮元诗书画印选

书法拾粹

与朝鲜友人笺（二）　　与朝鲜友人笺（一）

阮元诗书画印选

书法拾粹

六七

題家藏《汉延熹华岳庙碑轴子》

在大興朱竹君學士家其第一本乃明長垣王支孫
商邱宋漫堂陳宗人丞所遺藏有王覺斯朱竹垞等跋語今歸
成親王詣晉齋中此二本皆前標本兩長垣本百字皆全為
勝余既于十四年華刻四明題拿泰山殘字于揚州北湖墓祠
笑復攜元本至京師紙力已敝急為裝褾成軸復在挂香東少
字家借鈎長垣百字補子缺處且記以詩
太華三峯削不成夜來碧色無深淺儼人染作延熹碑飄洛人
閣止三卷長垣一冊歸商邱但損偏旁最完善華陰東郭又一
面枬花館中見者鮮我令快得四明本玉軸綿囊示尊顯豐全
范鋑三百年入我樓中伴文選驚心動鬼竹垞語七尺巖以闚
空展渾金璞玉天所成幡然不受人裁剪唐宋題字皆分明衡
公兩欵夾額篆全身平列廿二行波磔豪楷盍熊辨一字一朵
青蓮花玉女翻盃墨雲軟已已擪鎮向北湖市石察書三佐遺
湖邊更刻泰山碑嶽色熙：照人眼
嘉慶十五年歲庚午清明日揚州阮元書于京師衍聖公第中

朝鲜友人笺（三）

阮元诗书画印选

书法拾粹

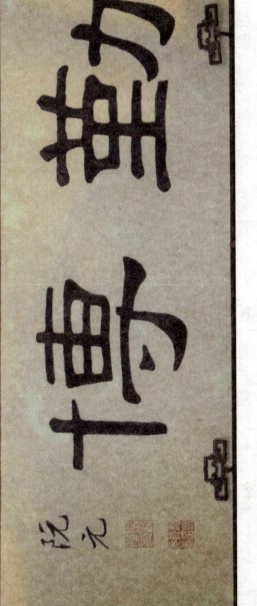

勤博

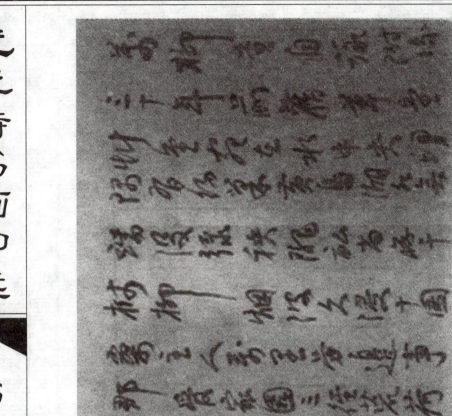

《咏宋古梅花庵》诗（局部）

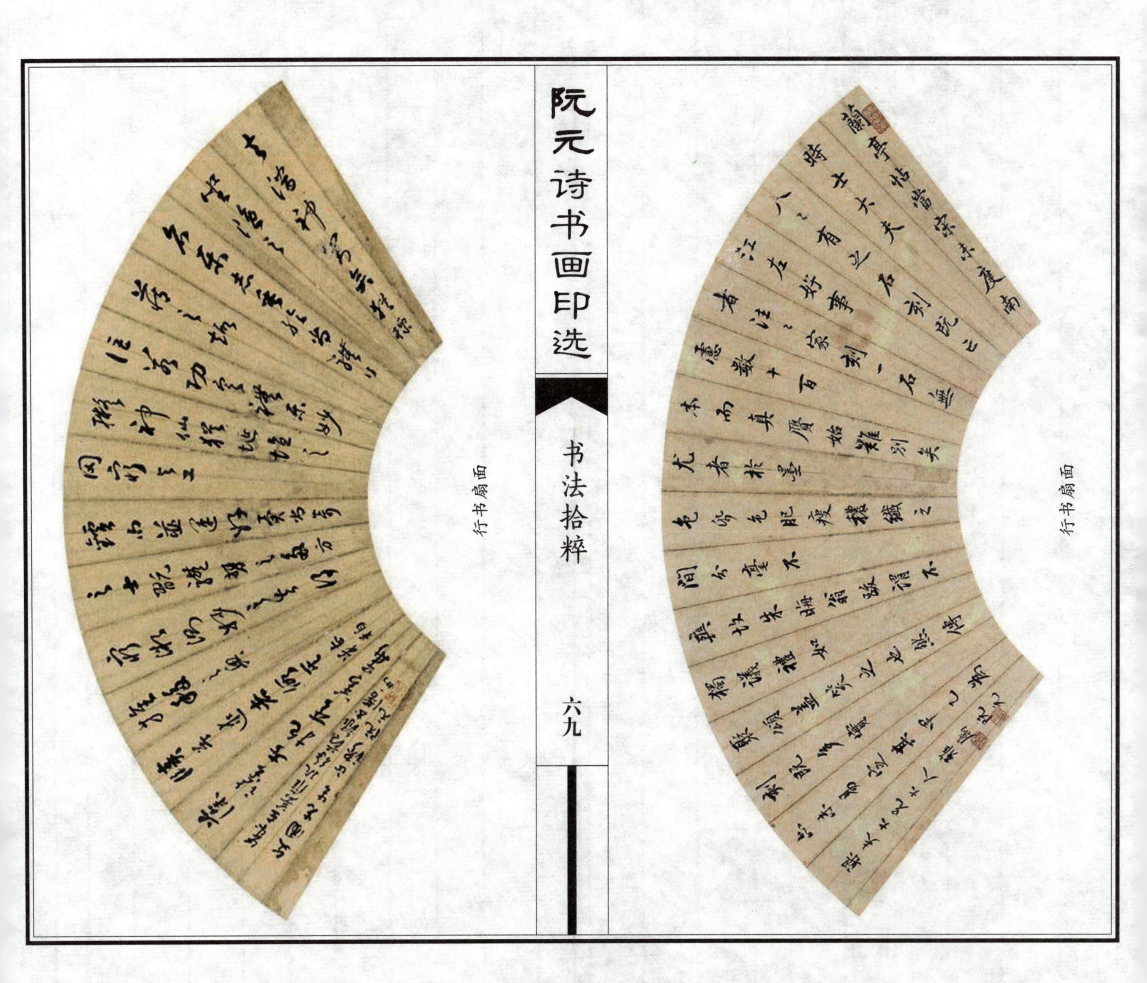

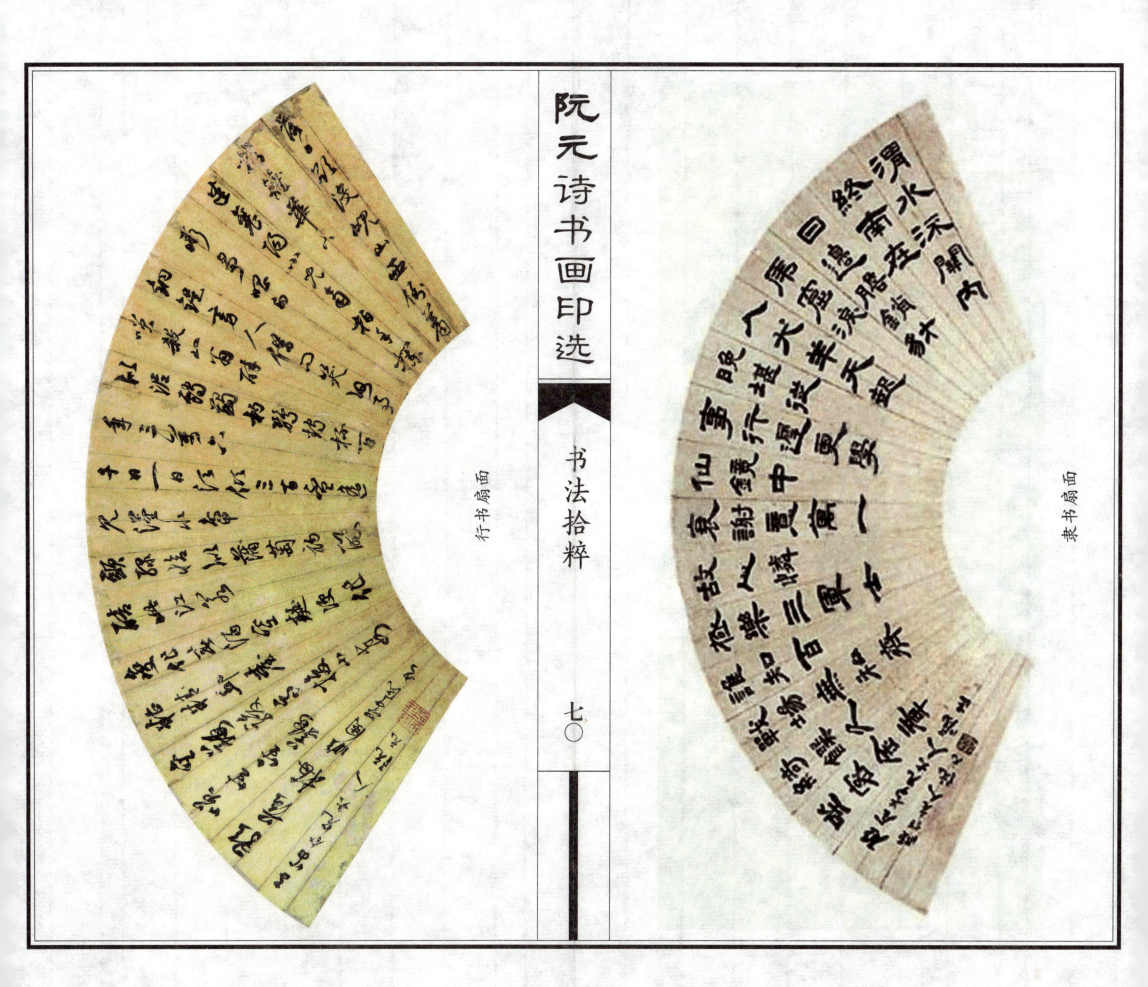

阮元诗书画印选

书法拾粹

七〇

行书扇面

隶书扇面

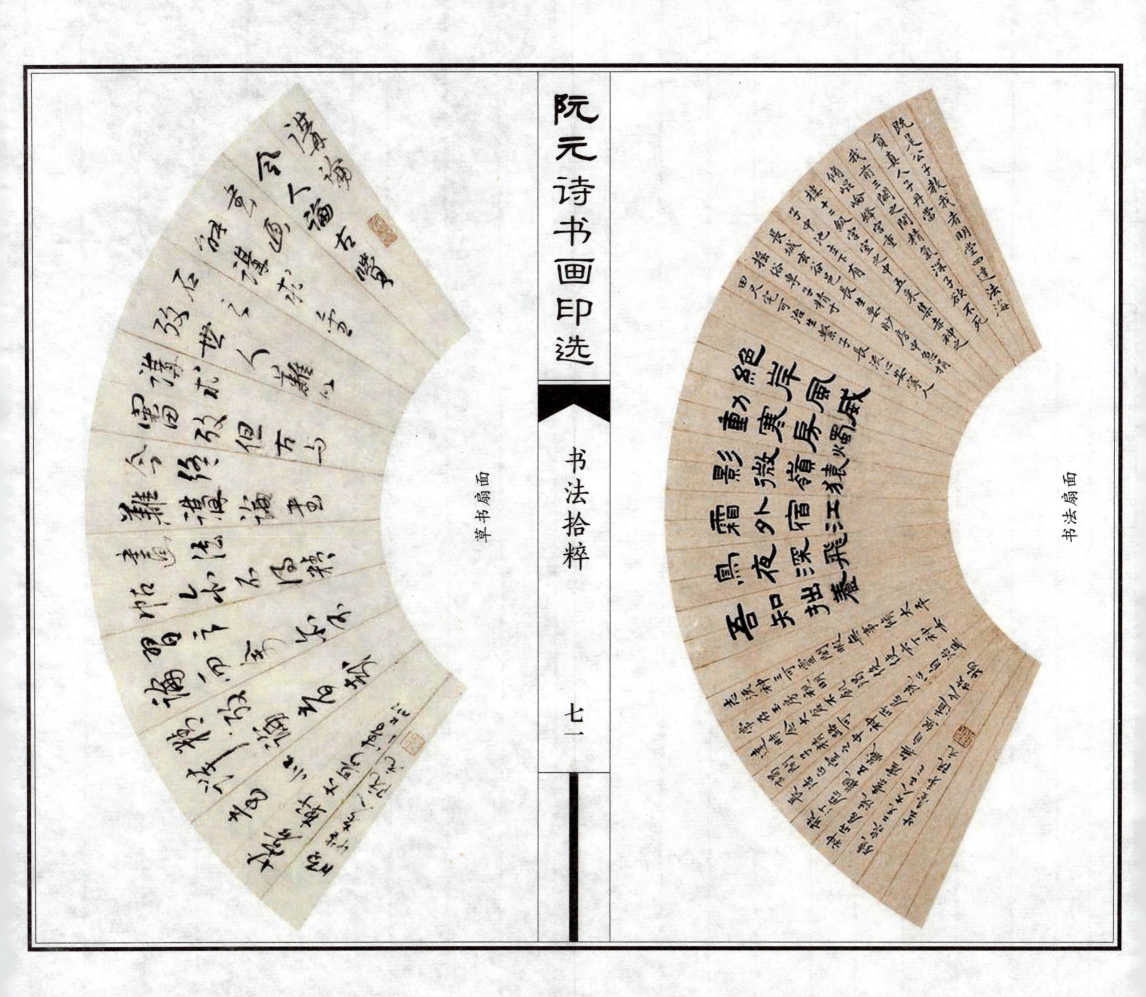

阮元诗书画印选

书法拾粹

七一

草书扇面

书法扇面

摹篆宋拓《石鼓文》之一

摹篆宋拓《石鼓文》之一

阮元诗书画印选

书法拾粹

摹篆宋拓《石鼓文》之一

嗣王始古我来

右岐阳石鼓一

阮元诗书画印选

书法拾粹

七三

而师 虞石潜、是不其俊
兹肝来其写尖其柔乐天子
来嗣王始古我来

摹篆宋拓《石鼓文》之一释文

丹青逸趣

阮元的绘画作品存世甚少，从仅有的数幅作品来看，题材多以梅、竹等花卉小品为主，作为一位曾经分封九省的三朝元老，绘画于他来说只能是一种文人消遣的方式。如：现藏于常州市博物馆的《枇杷图轴》长117.5cm，宽28cm，是阮元晚年所作。画中一丛枇杷枝干直上，用笔肥润有力，浓淡枯瘦老到精炼，左上落款：「从来金克木，何事压枝黄。道光甲辰五月。颐性老人阮元作，时年八十又一。」

清代的扬州画坛，是文人花鸟画的天下，士子们往往借书画抒情言志，彰显个性，陶冶自身的同时也怡娱他人，阮元的绘画也不例外。但是从其仕宦经历、书法特色的分析中，我们也可以看出其绘画艺术的一些基本特征，简要概括如下：

一、金石意味的用笔

阮元作为一代文宗，在清代「碑帖之中」旗帜鲜明的崇尚篆隶之书，注重碑帖相融，讲求「金石气、质朴美」，这种厚重端庄的用笔在其绘画中亦有所体现，其用笔看似随意，却妥帖匀称，勾画之间颇有金石之意。

二、清新自然的画风

中国绘画一直以来都将「气韵生动」作为品评的最高标准。，阮元作品中浓烈的表现出「气」的阳刚之美，「韵」的阴柔之美。用笔虽有金石之意，但画面表现却清新自然，颇有古意，这与阮元家藏颇丰，得以经常观摩临习古人作品分不开，更与其孜孜以求的礼治、仁爱的人文精神分不开。

三、诗书画印的融合。

阮元书画的明显特征，每作一画，必自题句，题中多见诗文。以诗入画，诗画结合，书印相映，既突出了绘画的文学内涵，亦体现了阮元的文人情怀，更见其人品、学识和修养。阮元一生足迹遍布全国，所到之处，文人学子竞相与交，因此，画中有时的寥寥数语也许便是当时文坛一桩佳话，也是其作品引人一再品味的魅力所在。

综观其一生，阮元以显赫的政治生平，渊博的学识，著说立说的坚持而著称，而书画艺术并不为人所重，史载亦较少，究其原因，其画名实为学术之盛名所掩。然而通过对其作品的分析，阮元书画的艺术成就确实可赞可叹，不应长期为人所忽略，更不应忽略其画作之中掩藏的那颗平淡自然的林泉之心。

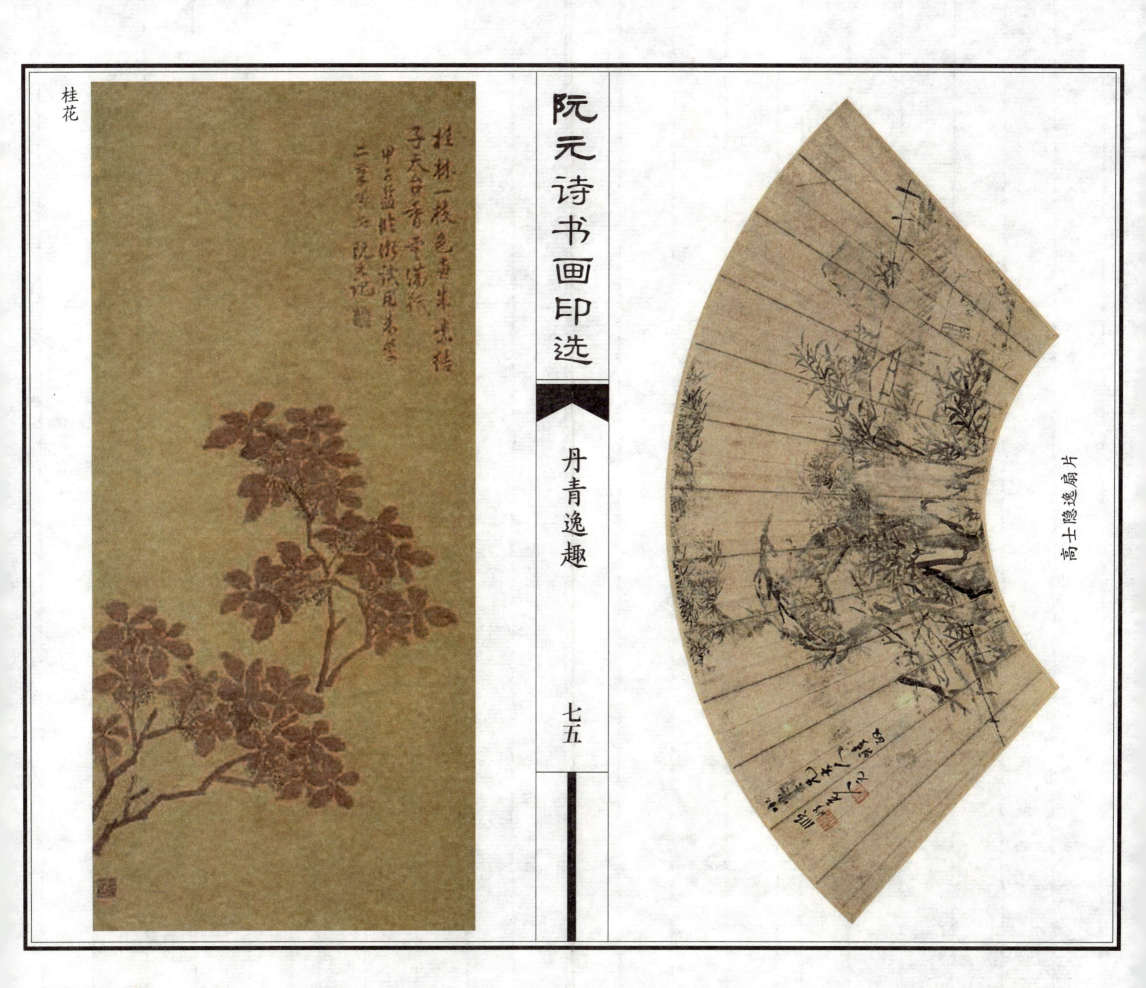

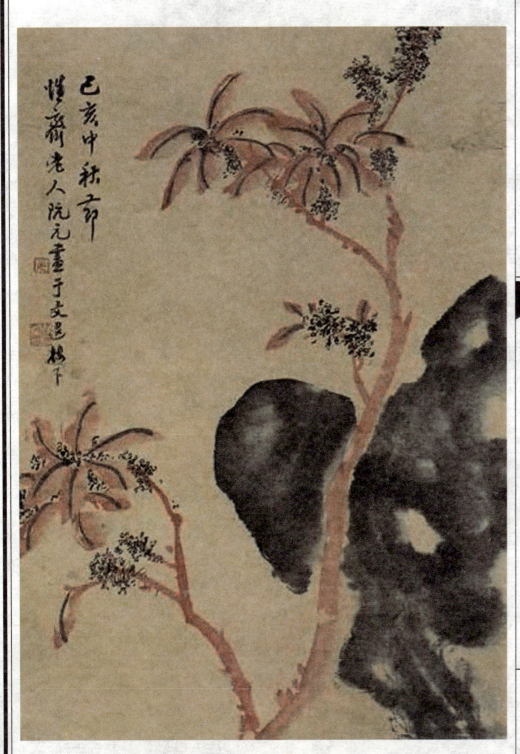

老来红

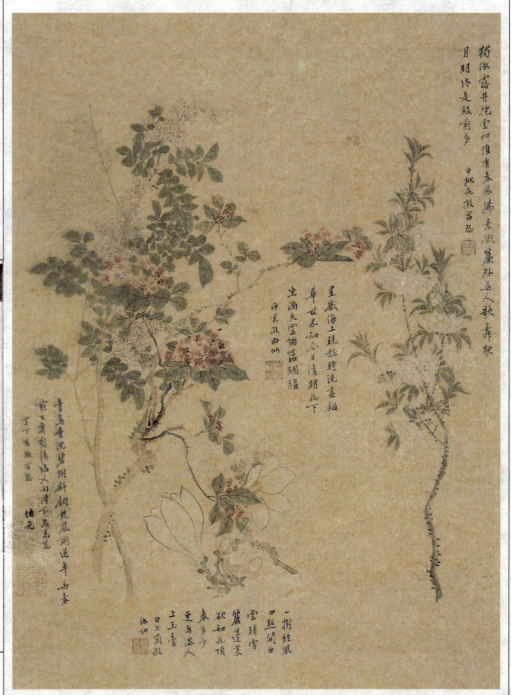

白桃花、海棠、白玉兰、紫丁香花卉四种

枇杷

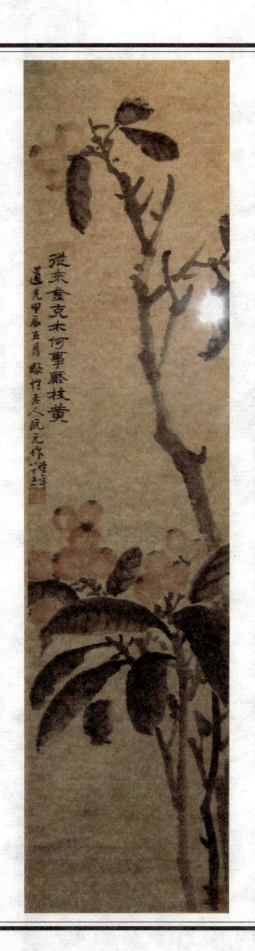

兰花

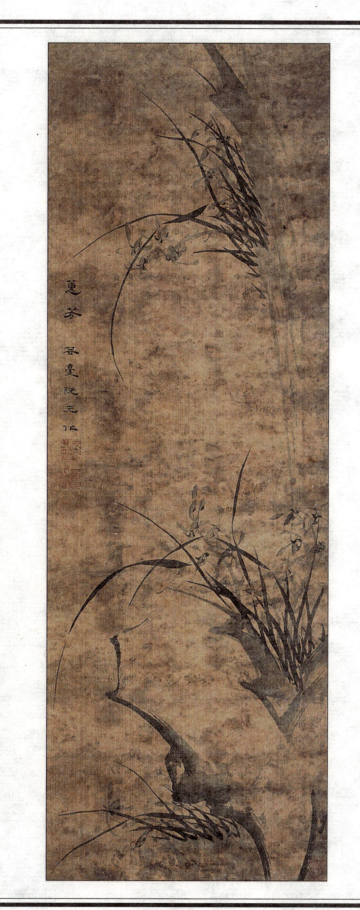

阮元诗书画印选

丹青逸趣

七七

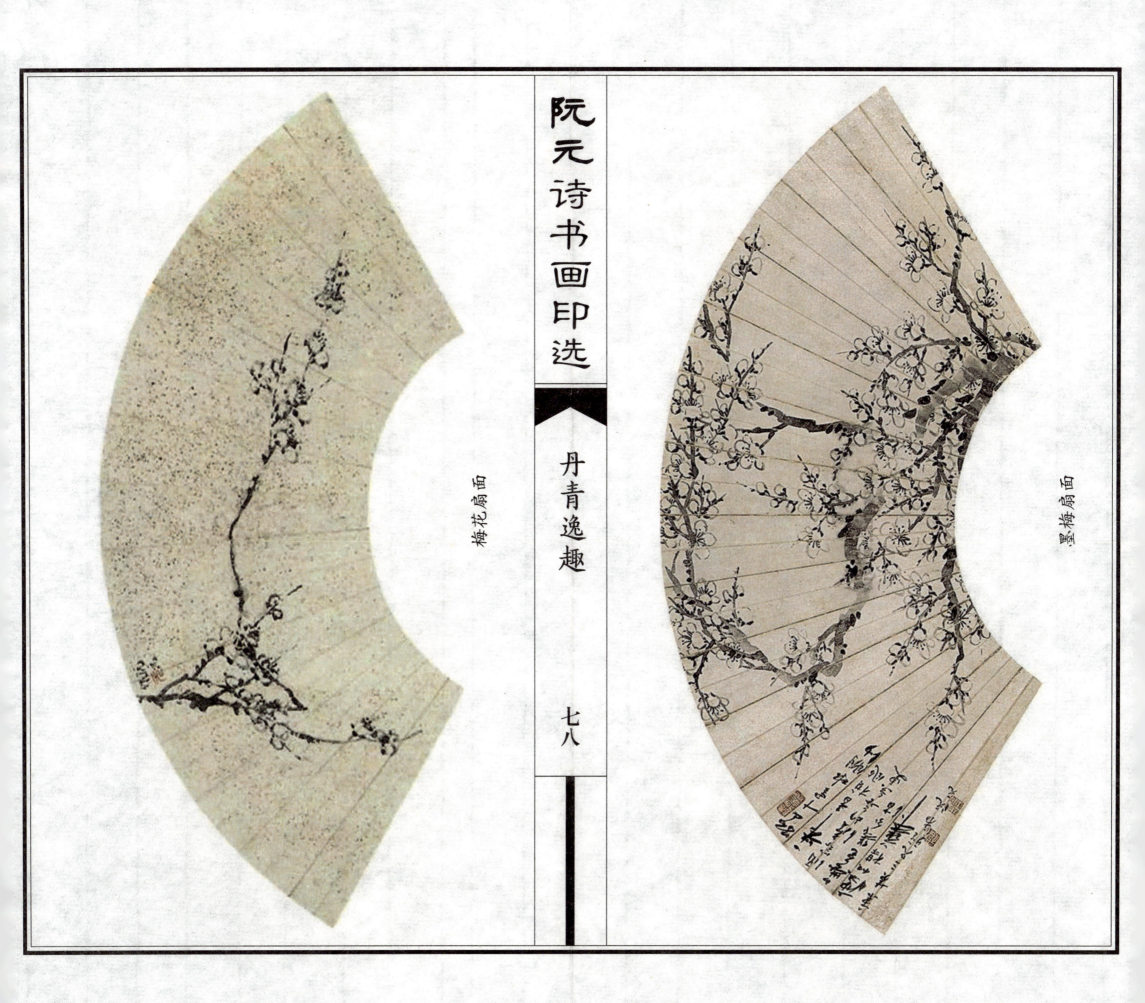

阮元诗书画印选 丹青逸趣

梅花扇面

墨梅扇面

七八

印石怡情

阮元在金石学的理论上具有特殊贡献，在金石学研究的实践上也取得丰硕成果。他在《金石十事记》中说，客有问于余曰「子于金石用力如何？」余曰：「数指而计之，有十事焉。」即：「辑《山左金石志》，撰《两浙金石志》，勒《积古斋钟鼎款识》，模铸扬州周氏南宫大盘，摹刻宋拓《石鼓文》等。指计十事中大多与书法印章有关。

印章是金石学的内容之一。阮元对金石学的研究亦蕴含着文人嗜印的雅风意趣：一是，以印咏史。嘉庆七年（一八〇二）壬戌九月，集同人分咏古十印：朱为弼的《秦海上嘉月钵》，陈文述的《汉李广印》等，其中阮元的《晋刘渊印》诗称，「汉宝缺角威斗亡，永嘉六玺归晋阳」，「此铜镌印尚青绿」，「曾以书缄封印土」，「无端玉玺来河汾，改元刻瑞增三文」，诗中大致表明了对刘渊的赞赏态度，可谓是以印咏史，以诗印融和。还有情趣的是一首咏「印泥」的诗，「秦家玉钮汉金龟，五色泥封天上词」……曼趣横生，印蕴十足。更有《退思补过》《怡志林泉》等印体现了阮元做人和志趣的高尚情操。二是，以印会友。阮元在两次浙江任上时，尤显「一代经神」的凝聚力，与西泠八家中的黄易、奚冈、陈豫钟、陈鸿寿、赵之琛五位浙派印人交往密切，被称为「西泠使节」。其中又以与黄易和陈鸿寿的交往为甚。他在《小沧浪笔谈》中评介黄易「书画篆刻为近人所不及」，故当

阮元诗书画印选

印石怡情

推为海内第一。」陈鸿寿，号曼生，是阮元任浙江学政时，以《春草》为题，以诗应试擢置于幕中的七君子之一，篆刻师承丁敬等前四家，又受阮元金石书画思想的滋润和启发，融入己趣、切刀纵肆爽利、多为后人所师法。所以阮元所用印章如「阮氏琅嬛仙馆收藏印」、「琅嬛仙馆鉴定」、「扬州琅嬛仙馆藏书印」等「皆出曼手」为多。阮元刻印不少，但偏喜欢用陈鸿寿所刻，足见二人的师生之情与印趣所钟。三是，以印奖学。嘉庆元年（一七九六）七月，在阮元督学浙江时，撰《秦汉十印记》，并以此命题试士，在《定香亭笔谈》卷四中云：「余遴秦汉印佳者凡十，贮以王晋卿镂金小字铁匣，作文记之。予试嘉兴，以《秦汉十印歌》命题，语幕中人曰：「此题吴生必擅场」。试而果然。别以汉印一与之，曰：「以此奖实学」。

用意是传邃古之情，汲古印之髓，弘实学之精神。四是，以印寄志。嘉庆十六年，时在北京的阮元应同人相约，同游了儒臣和文人骚客常去的风景名胜，元代所建的「万柳堂」（阮元亦称北「万柳堂」，意犹未尽，触景生情，萌发了告老还乡后建「南万柳堂」的愿望，二年后便刻下「南万柳堂」的印章，一来以印寄志，二来以印寄情。从刻印寄志到「南万柳堂」建成，期间经历二十六年，阮元带着志向前行，带着理想奋斗，带着追求攀登，终成「一代文宗」。「印虽小技而非小道」。印中不仅有其趣，更有其「礼」；不仅有其识，更有其「学」，为此，特奉上阮元近七十枚印章供印友赏玩。

邗江北湖的「南万柳堂」建成，是在道光十九年（一八三九）阮元七十六岁告老还乡之后。

阮元诗书画印选

印石怡情

《阮元印》清人手札册

《心境虚融》
阮元隶书屏 庚申（一八〇〇年）

《阮元之印》曹岳竹坨图卷题跋
嘉庆元年（一七九六年）

《壬寅》黄庭坚行书小子相嬾书帖题跋

《阮元印》王守仁手札册
乾隆壬子（一七九二）

《文选楼》图清格兰花册题跋

阮元私印

扬州阮氏文选楼所藏

《伯元父印》项圣谟山水册题跋
道光戊戌（一八三八年）

阮元父印

《伯元父印》图清格兰花册题跋

《伯元父印》王守仁手札册
乾隆壬子（一七九二年）

《管领湖山》王学浩月潭
八景图册题跋

八〇

阮元诗书画印选

印石怡情

八一

《阮元观》归庄墨竹诗翰卷题跋

《阮伯元》严钰山水册
癸酉(一八一三年)

《己亥》王学浩山水册题跋

《雷塘庵主》汪梅鼎等玉延
秋馆图卷题跋

《南万柳堂》赵孟𫖯行书
秋兴赋卷题跋

《芸台》清人手札册

《阮元印》阮元行书七言联

《阮元之印》阮元行书轴

《臣元之印》清人手札册

《芸台》曹岳竹坨图卷题跋
嘉庆元年(一七九六年)

《澹宁精舍》王润画陈鳣小像卷题跋

《阮元私印》阮元自书筹海诗册
嘉庆五年(一八〇〇年)

阮元诗书画印选

印石怡情

八二



《阮伯元氏》阮元行书耆年自述卷 丙午（一八四六年）

《云台》沈周野翁庄图卷藏印

《阮伯元氏》奚冈弢光庵图设色花卉合卷题跋 癸亥（一八〇三年）

《云台》项圣谟山水册题跋 道光戊戌（一八三八年）

《积古斋》曹岳竹坨图卷题跋 嘉庆元年（一七九六年）

《怡志林泉》阮元书翰页

《怡志林泉》阮元书翰页 道光己亥（一八三九年）

左栏（从右至左）：

《阮元私印》王润画陈鳣小像卷题跋

《阮元之印》阮元行书横披

《阮氏琅嬛仙馆收藏》沈周野翁庄图卷藏印

《阮元》图清格兰花册题跋

《阮元私印》沈周野翁庄图卷藏印

《阮元之印》黄钺补图王泽小像卷题跋 道光元年（一八二二年）

阮元诗书画印选

印石怡情

八三

《兵部侍郎都察院右副都御史方薰蜀道归装图册题跋》

《节性斋》虞集真书刘垓神道碑卷题跋　道光丙申（一八三六年）

《奉敕编定内府书画》王守仁手札册题跋　乾隆壬子（1792年）

《节性斋老人》阮元行书七言联　道光庚子（一八四〇年）

《雷塘庵主》张照书册题跋

《节性斋老人》图清格兰花册题跋

《阮元诗书画印选》

《阮伯元》阮元行书扇页

《白乐天正月廿日生我与之同》道光戊申（一八四八年）

《退思补过》阮元隶书屏　嘉庆庚申（一八〇〇年）

《阮伯元》阮元行书扇页

《琅嬛仙馆》阮元隶书十六言联

《退思补过》阮元隶书屏

《揅经老人》阮元行书七言联

《扬州阮伯元氏藏书处曰琅嬛仙馆藏金石处曰积古斋藏研处曰谱砚斋著书处曰揅经室》阮元自书筹海诗册　嘉庆五年（一八〇〇年）

《阮伯元》阮元行书扇页《白乐天正月廿日生我与之同》吴冈发光庵图设色花卉合卷题跋　癸亥（一八〇三年）

阮元诗书画印选

印石怡情

八四

《阮元伯元父印》
林旸谷肖像图卷题跋

《家住扬州文选楼随曹宪故里
沈周野翁庄图卷藏印》

《太傅》吴锡麒手写诗稿卷题跋
道光二十七年（一八四七年）

《云台》阮元行书七言联

《五云多处是三台》
林旸谷肖像图卷题跋

《云台》阮元行书横披

《扬州阮伯元章》
林旸谷肖像图卷题跋

《太子太保》阮元书寿字轴
道光癸卯（一八四三年）

《阮元私印》阮元隶书屏
嘉庆庚申（一八〇〇年）

《节性斋》林旸谷肖像诗图卷题跋

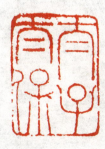

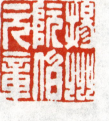

《颐性延龄》阮元隶书十六言联
道光戊申（一八四八年）

《怡志林泉》清人手札册
道光二十年（一八四〇年）

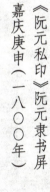

阮元诗书画印选

印石怡情

八五

《管领湖山》奚冈发光庵图设色花卉合卷题跋　嘉庆癸亥（一八〇三年）

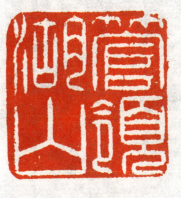

《不了工夫》阮元隶书屏　嘉庆庚申（一八〇〇年）

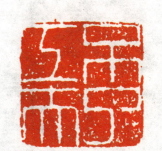

《文选楼》奚冈发光庵图设色花卉合卷题跋　嘉庆癸亥（一八〇三年）

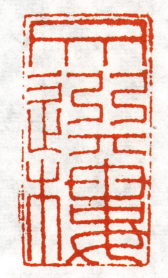

《湖光山色阮公楼》阮元隶书十六言联　道光戊申（一八四八年）

《癸卯年政八十》吴锡麒手写诗稿卷题跋　道光二十七年（一八四七年）

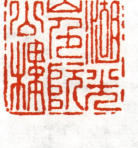
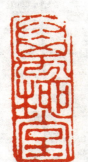

《万柳堂》阮元行书七言联　道光庚子（一八四〇年）

《湖光山色阮公楼》阮元耄年自述卷　道光丙午（一八四六年）

《亮功锡祐》阮元行书耄年自述卷　道光丙午（一八四六年）

《南万柳堂》阮元行书五言联

《扬州阮氏琅嬛仙馆珍藏金石书画之印》陈淳自书诗卷藏印

阮元诗书画印选

印石怡情

八六

《颐性延龄》阮元书寿字轴 道光癸卯（一八四三年）

大美而无言
——读《阮元诗书画印选》有感

刘 俊

四年前，我率扬州文化代表团到韩国访问。七天的行程几乎成了『阮元文化行』，因为与韩国的朋友说的是阮元事读的是阮元书喝的是『阮元酒』赏析的是阮元的诗书画印。阮元成了扬州城的一张名片，阮元成了扬州人的一种荣耀，阮元也成了中韩文化交流的一座桥梁。这一次韩国行因了阮元而特别成功，只是我内心稍有不安。作为扬州人，我们一行对阮元的了解远不及韩国朋友。回来后，我便怀着敬畏仰慕之情，抓紧时间补了一回阮元文化课，也给自己布置了一道『作业』……今后一定要为阮元文化研究多做些宣传与服务工作。

前年，我调到了扬州市文联工作。因为职业使然，我与文学艺术界与文艺家们有了更多的亲近，也与阮元文化研究靠拢得更近了。近来，我经常与阮元第六代孙阮锡安先生有交流有互动。阮锡安先生是一位公务员，是扬州学派研究会理事，他在哲学社会科学方面有所成就，在企业人学研究方面也有一定的造诣。更难能可贵的是他勤勤恳恳、点点滴滴、实实在在地在为他的祖先阮元做文化传承工作。从建阮元文化网站、推出阮元文化酒、出版《阮元研究论文选》等，他为此付出了许多心血。他最大的梦想是把阮元文化这支火炬代代相传下去，用文化去提升人的素质，用艺术去温暖人心，用阮元的文化艺术去为扬州这座二千五百岁的历史文化名城增光添彩。

为阮元出版《阮元诗书画印选》，是阮锡安先生要做的若干事项中的一件事。经过他的不懈努力，这本书终于付梓了。遵他所嘱，要我为这本书写个跋。若是要我为阮元文化研究做些服务工作，我肯定会尽心尽力。可是要我来作序写跋，那是万万使不得的，我何德何能担当此任？所以，建议将我这篇不成文的文章谨作为随感发表为宜。

阮元（一七六四—一八四九）扬州仪征人，字伯元，号云台，雷塘庵主，晚号怡性老人，清代嘉庆、道光间名臣，他是著作家、刊刻家、思想家，在经史、数学、天算、舆地、编纂、金石、校勘等方面都有非常高的造诣，被尊为一代文宗。阮元的诗书画印也堪称一绝。读了他的《诗书画印选》让人如清风拂面、清气贯胸、清泉润心，从中真切感受到诗美、书美、画美、印美的大美无言。更令人敬佩的是，阮元对家乡怀有真情厚意，他生于斯地、卒于斯地，在他身上凝聚着扬州文人的特性与品质。他做官耽思民心、忠于职守、一身正气，做文严谨治学、推明古训、实事求是……做人尊礼崇德、宽厚仁义、行端品正。这些都是我们当下书画艺术家们在欣赏他的作品之后，应该效仿的人品准则。

扬州城因为有阮元而骄傲，扬州人因为有阮元而自豪。

感谢阮锡安先生为扬州文学艺术的繁荣又添了一本好书，期盼阮锡安先生在传承光大阮元文化上有更多的作为！

还要感谢广陵古籍刻印社为出版这本书所付出的努力，祝愿广陵古籍刻印社在繁荣发展文化艺术上作出更大的贡献！

（作者系扬州市文联主席）

阮元诗书画印选 跋

八七